历代名家册页

陆 治

浙江人民美术出版社

骊黄之外丹青理

——浅谈陆治其人其画

张嘉欣

　　到明嘉靖初年，曾引领吴中地区的沈周、唐寅、祝允明等人相继去世，开始了文徵明独领风骚的时期，他经历了吴门画派发展的主要阶段。文徵明作画追求古雅，用笔纤细而有力，设色娴淡。文氏风格在吴门后学中盛行，早年的陆治是积极的拥戴者。文徵明与陆治是事实上的师生，虽然并没有明确的文献资料佐证两人的师徒关系，单从陆治绘画风格来看，他早年作品是明显的吴门一派，王世贞称陆治"游祝、文二先生门"。清代钱杜评论道："陆包山山水有两种皴法，而以小斧劈为最，秀润苍浑界备，不愧停云高足弟子。"（《松壶画忆》）正因为他"游"二先生门，陆治在之后才能摆脱文氏画风的桎梏，自成一体。

　　董其昌说"吴中自陆书平后，画道衰落"，由此可见在董其昌眼中陆治在吴门的地位。陆治，字叔平，号包山子，生于明弘治九年（1496），卒于明万历四年（1576）。父陆铭，字汝新，曾任遂昌训导。陆父去世时，文徵明为其写墓志铭，两人关系可见一斑。陆治幼承家学，聪慧而明经义，考取秀才后却考运不佳，屡次乡试落第，而这也是他中期画风发生转变的重要因素。

　　陆治早期作品气息温润，用笔精细，设色淡雅，构图平稳。《唐人诗意图册》（苏州博物馆藏）虽然已经是陆治中期作品，仍明显带有文氏一脉的风格。八幅作品，一页一景，诗画结合，着重表现高古之意。诗意的湖山不仅仅是江南风光的描绘，更是江南文人底蕴的呈现。

　　大约在16世纪50年代，已过中年的陆治毅然请辞，告别汲汲以求的科举仕途之路，搬到苏州西郊的支硎山隐居。"支硎故晋高僧遁遗址，君庐在其下，云山四封，流泉间之，丰陆广场，地宜田圃，衡门低庳，不可托乘，容膝之外，皆艺名菊，菊多至数百千本。它奇花木，日南苍梧万里之种，宛转募致之，手自封殖，灌溉剪剔，妙得其候。"（《陆叔平先生传》）支硎山因东晋高士支遁（字道林，号支硎）而得名，明代王宠曾写道："支硎特俊秀，平地插芙蓉。面回开霞壁，层层折剑峰。白鹇巢野竹，苍鼠戏长松。远忆道林辈，低头礼数峰。"如此山野美景，兼具人文情怀，宽慰涤荡了陆治的心怀，他亲手种植花草，尤其是菊花，浇灌修剪，怡然自得。"要以自娱适情志而已，绝去一切酬应，然亦竟用有闻，至其于丹青之事"。（《弇州山人四部稿》）

　　这段时间，陆治写生诸多花卉作品，比如《仙圃长春图》。这是一幅工笔设色的长卷，画面上有折枝花卉十六种，构图巧妙，用笔细腻，王世贞在《弇州续稿》中赞道："胜国以来，写花卉者无如吾吴郡，而吴郡自沈启南后，无如陈道复、陆叔平，然道复妙而不真，叔平真而不妙。"陆治的"真"显然与他亲近自然、日日观察有着密切的联系，师法造化，中得心源。《仙圃长春图》真实描绘了花卉的形态特征，是陆治花鸟画中比较少见的，写生的风格与强调墨、色以及写意的沈周一路略有差异。

　　《花溪渔隐图页》（故宫博物院藏）是陆治隐逸支硎山期间的心理状态的重要体现。画面近处群山环抱着江水，远处云雾隐去山势，山下江边小桥亭台，水面上一叶扁舟，渔夫闲适地坐在船头。作品并不想完全对世俗生活进行真实写照，渔夫成为画面的点景，陆治更加重视对自然环境的营造，他将宋代山水的特征与明代文人市隐趣味相结合，山石用笔方峭，而设色古雅秀润。明代有诸多以渔隐为主题的绘画作品，从对表现自然隐逸孤寂的意境慢慢转向对世俗生活的描绘，虽然是在宋代山水基础上的再

发展，但味道全然改变。这与统治阶层的审美取向以及当时经济社会的发展关系密切。

在陆治的一生中，两个人扮演了重要角色：前有似师非师的文徵明，后有对其倍加推崇的忘年交王世贞。一个值得关注的现象是：我们对陆治的了解基本上源于王世贞的论著。王世贞，字元美，号凤州，又号弇州山人，1526年出生于江苏太仓，比陆治小三十岁。世人对王世贞的印象标签上应该贴着：富贵、文人、官员以及藏家。王世贞钟爱吴门画风，刻意与吴门后学交好。鉴于王世贞的文坛地位，陆治也欣然与之往来。《华山图册》（上海博物馆藏）是重要的载体。

1382年，五十岁的王履独自游览华山，归而潜心作《华山图册》四十幅，并自题记、跋等，共六十六页，合为一册。"天外三峰高奇旷奥之胜尽矣。画册凡四十，绝得马夏风格，天骨遒爽，书法亦纯雅可爱。"王世贞在记中表达了对华山以及王履画册的向往，十分推崇，使人摹写《华山图册》也为实现卧游这一雅事。

在临摹人选的选择上，王世贞显得无比慎重。从《陆书平临王安道华山图后》一文可知钱穀是王世贞的首选，但因为某些原因钱穀并没同意。"余既为武侯跋王安道《华山图》，意欲乞钱叔宝手摹而未果。"没过多久，王世贞就等来了他卧游意趣的实现者。1572年，七十七岁的陆治与王世贞、王世懋等人同游洞庭山。次年五月，陆治送给王世贞一套自绘的册页，共十六幅，记录了洞庭之行。王世贞相当推崇："居明年之五月，而陆丈来访，则出古纸十六幅，各为一景，若采余诗之景不重犯者而貌之。其秋骨秀削，浮天渺弥，的然为太湖两洞庭传神无爽也。妙处上逼李营丘、郭河中，马夏而下所不论矣。陆丈画品高，天下远近望里阎而趋者，求一水一石而不可得。"（王世贞《陆叔平游洞庭诗画十六帧后》，见《弇州山人四部稿》）言辞中，陆治足以与宋代李成、郭熙媲美，且不在马远、夏珪之下。通过这次赠予活动，陆治向王世贞展示了自己与宋人相仿的风格：用笔有力，群山峻秀。两人意趣契合，于是陆治也得到了王世贞的委托——临摹王安道的《华山图》。"逾月陆丈叔平来访，出图难其老，侍之，至暮，口不忍言摹画事也。陆丈手其册不置曰：此老遂能接宋人，不至作胜国弱腕，第少生耳。顾欣然谓余'为子留数日存其大都，当更为究丹青理也'。陆丈画品与安道同，故特相契合，画成当彼此以意甲乙耳。不必规规骊黄之迹也。"（王世贞《陆书平临王安道〈华山图〉后》）

陆治对钱财并没有太多追求，即使当时年迈的他生活已经相当拮据，"叔平负节癖，晚益甚。有一贵官子因所知某以画请，叔平为作数幅答之，乃执币直数十金以谢，叔平曰：'吾为所知某，非为公也。'立却之"（《艺苑卮言》）。既然不为钱财，却又不顾年迈，主动请缨，为王世贞临摹《华山图册》，大抵是出于两个原因：一是两人素来友善，尤其是艺术上意趣相投。二是陆治希望王世贞给他写传。1560年与1570年，因父母去世，王世贞两次回太仓守孝，在这期间，他广泛参与吴中文人的书画鉴藏与交游活动，很快在苏州地区确立了自己的地位，《文先生传》更使得王世贞得到吴中文人，包括陆治的肯定。顺理成章的，通过几次往来后，王世贞与陆治以非买卖的形式互惠——传记交换画作。这种方式无负担而文雅，双方都很满意，他们友好相处到陆治去世。

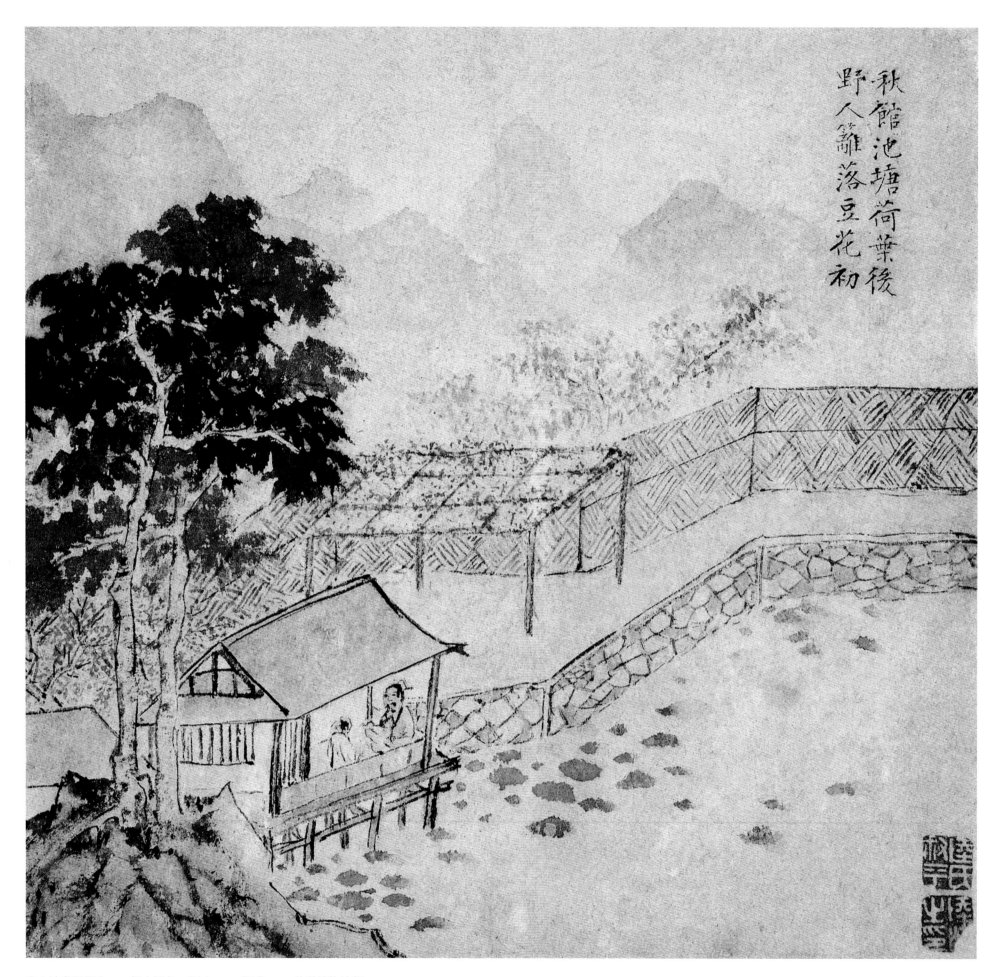

秋館池塘荷葉後
野人籬落豆花初

唐人诗意图册之一　纸本设色　26.1cm×27.3cm　苏州博物馆藏

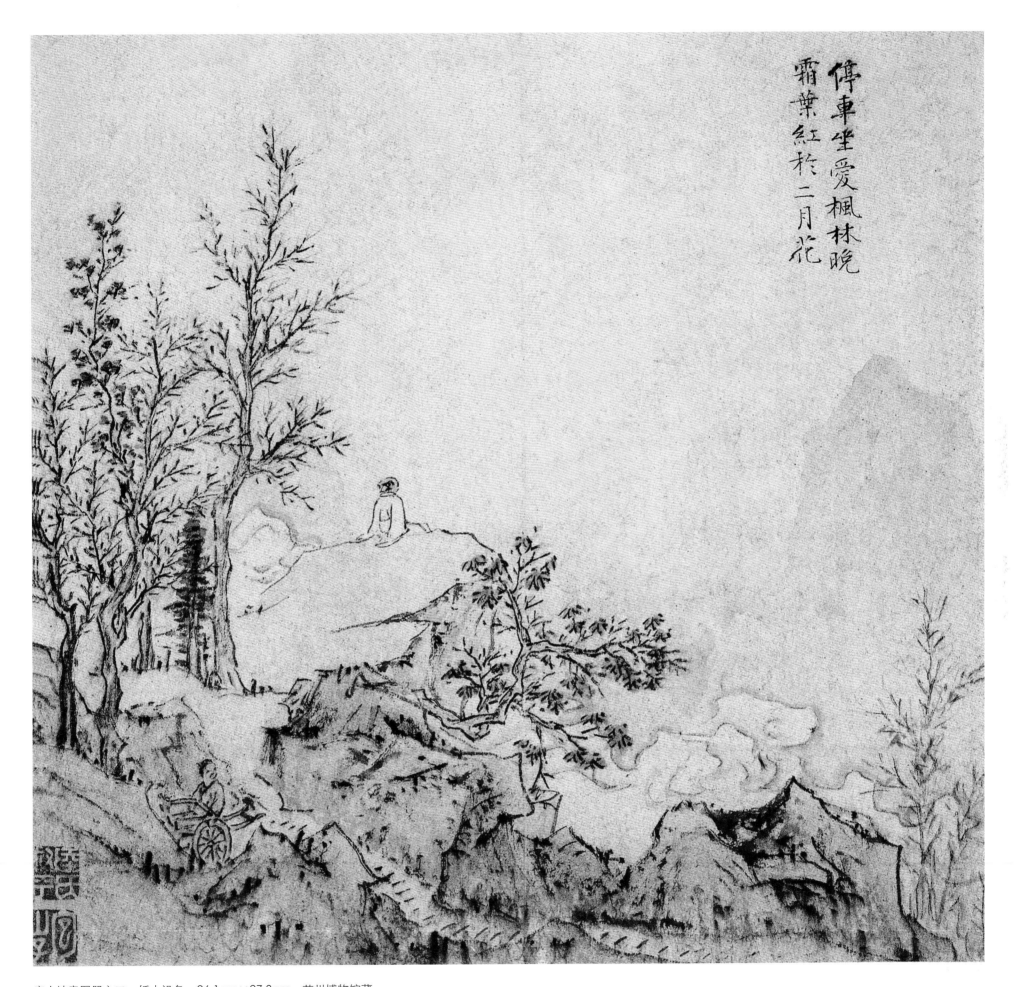

停車坐愛楓林晚
霜葉紅於二月花

唐人诗意图册之二　纸本设色　26.1cm×27.3cm　苏州博物馆藏

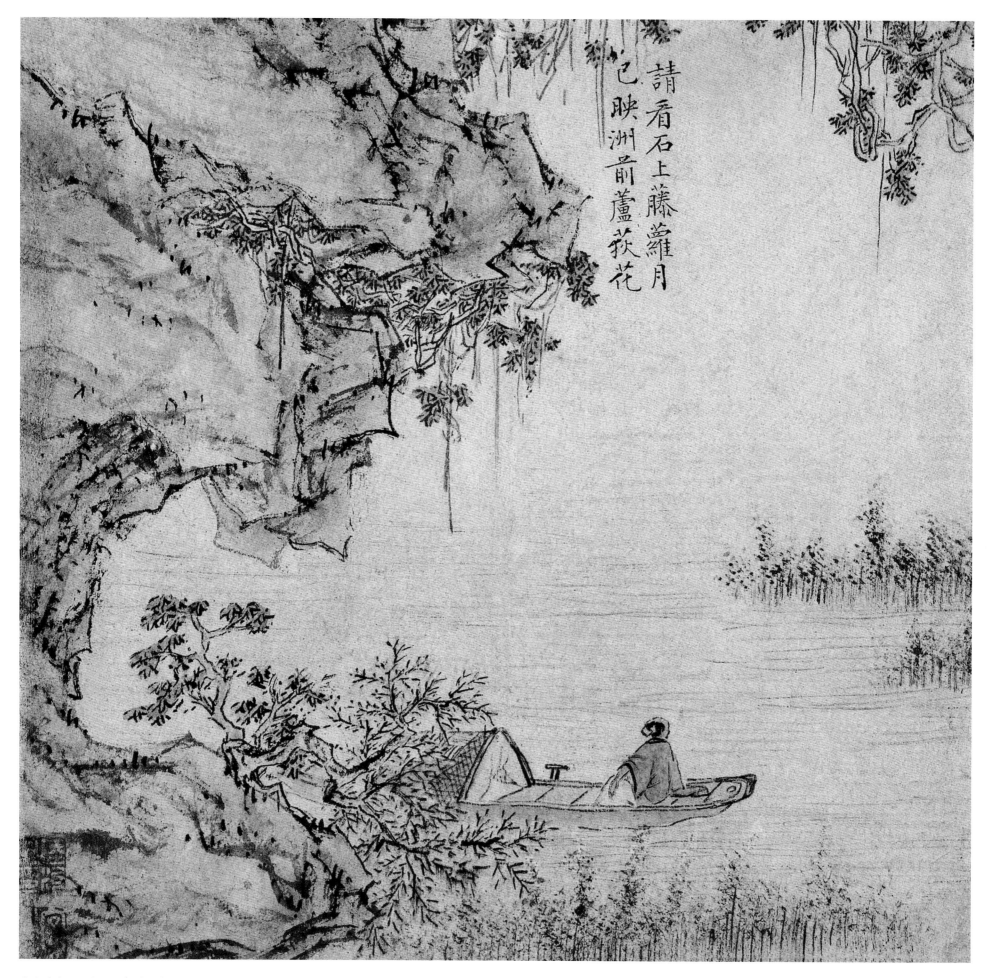

請看石上藤蘿月
已映洲前蘆荻花

唐人诗意图册之三　纸本设色　26.1cm×27.3cm　苏州博物馆藏

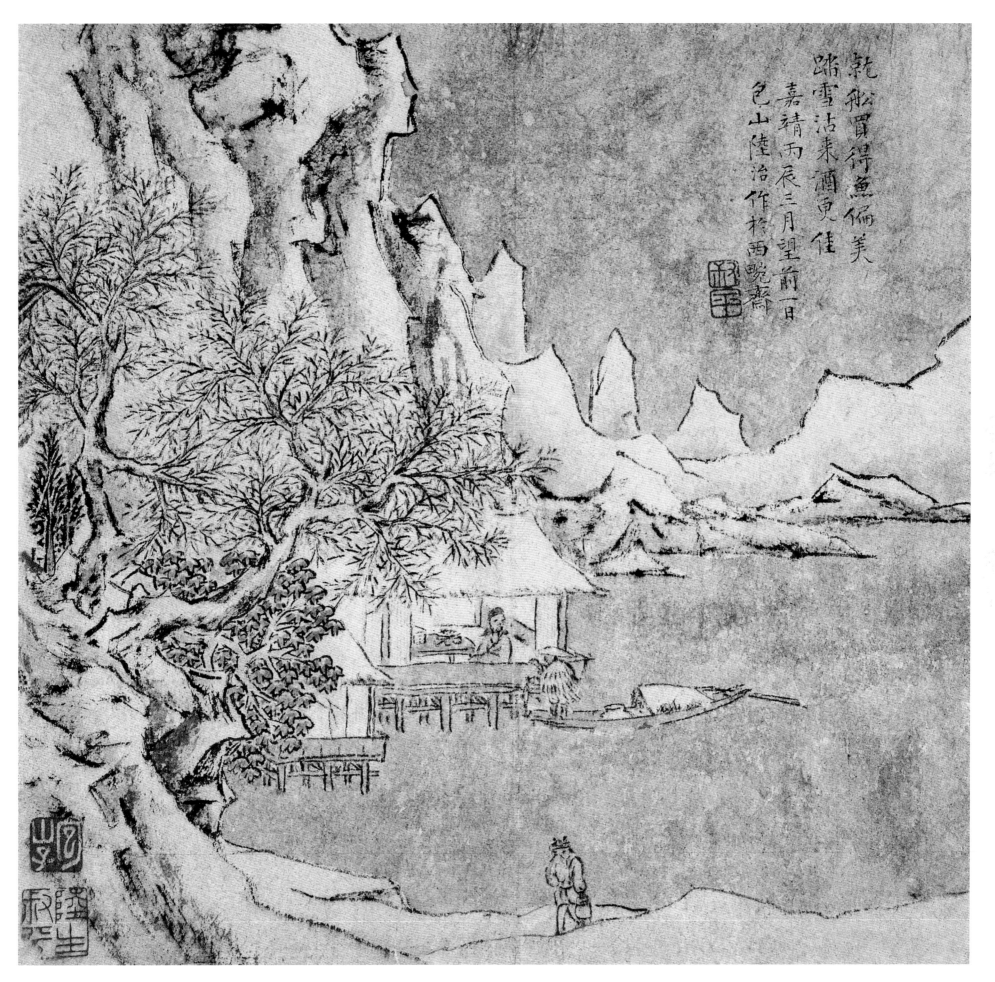

乾艭買得魚偏美
踏雪沽來酒更佳
嘉靖丙辰三月望前一日
包山陸治作於西畹齋

唐人诗意图册之四　纸本设色　26.1cm×27.3cm　苏州博物馆藏

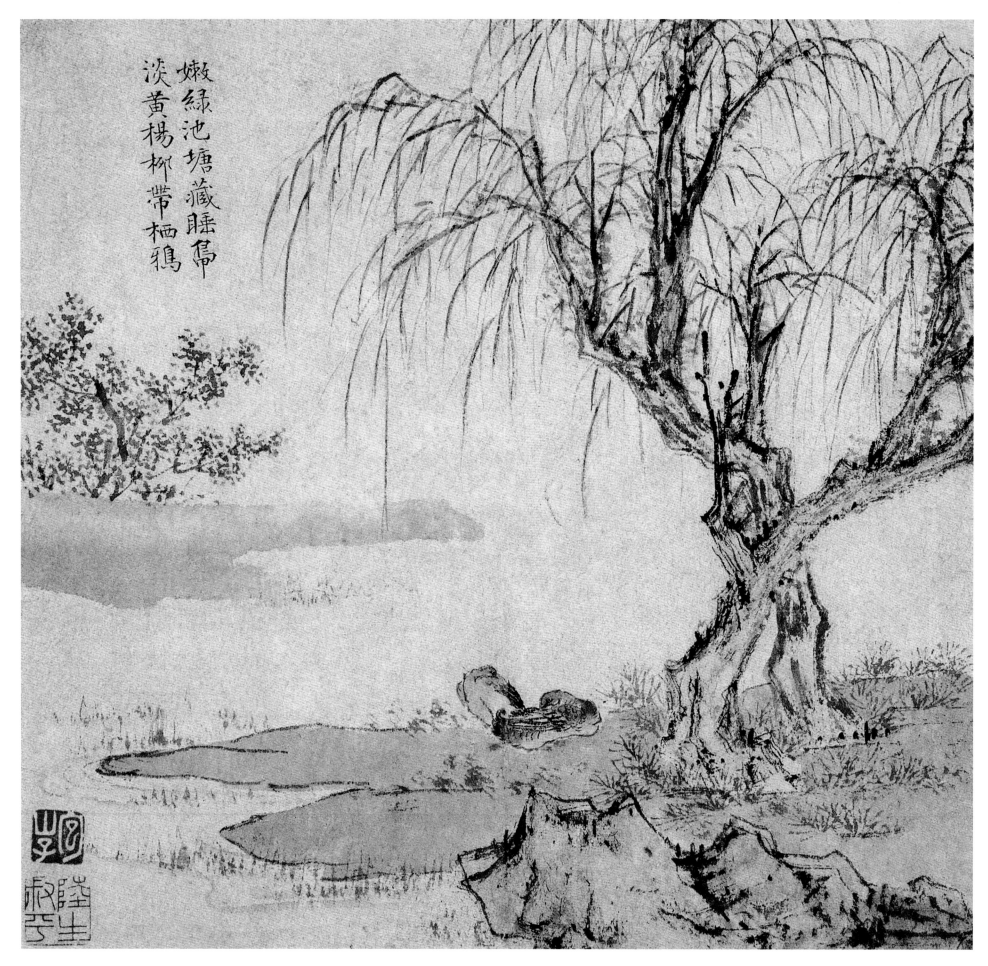

嫩綠池塘藏睡鳧
淡黃楊柳帶棲鴉

唐人诗意图册之五　纸本设色　26.1cm×27.3cm　苏州博物馆藏

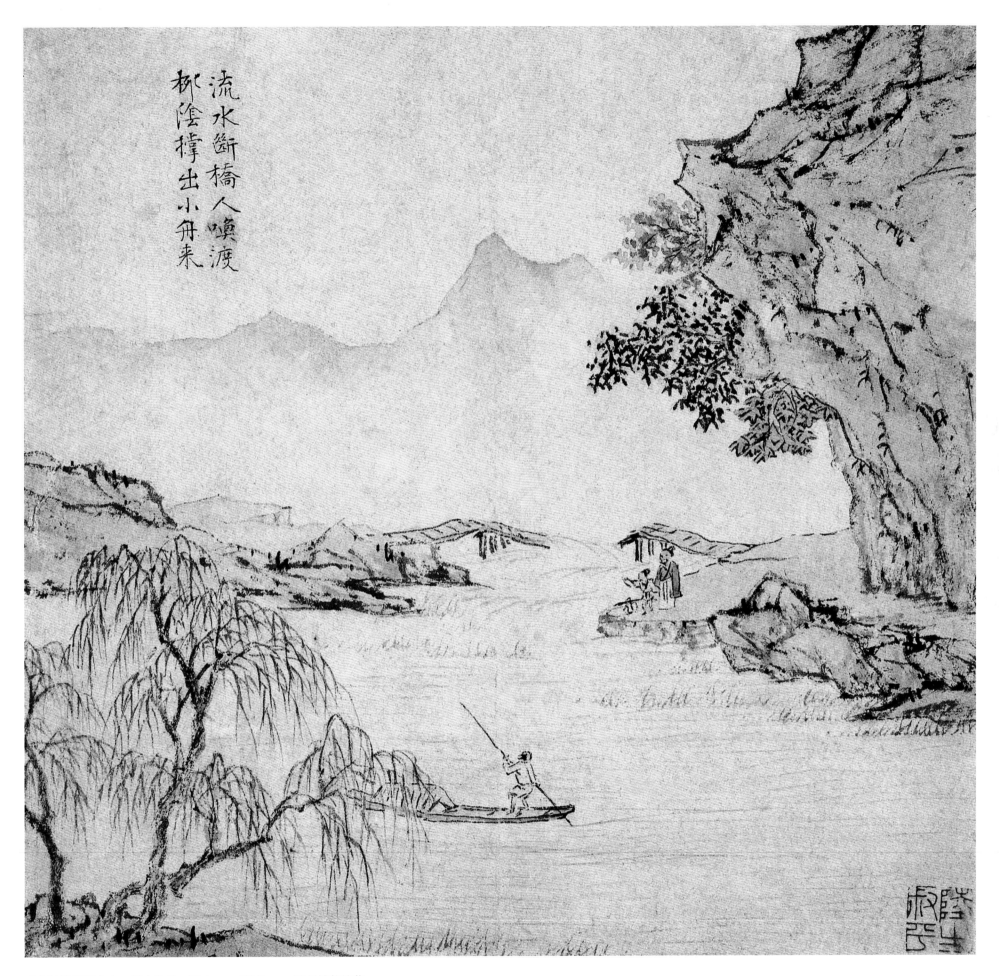

流水断桥人唤渡
柳阴撑出小舟来

唐人诗意图册之六　纸本设色　26.1cm×27.3cm　苏州博物馆藏

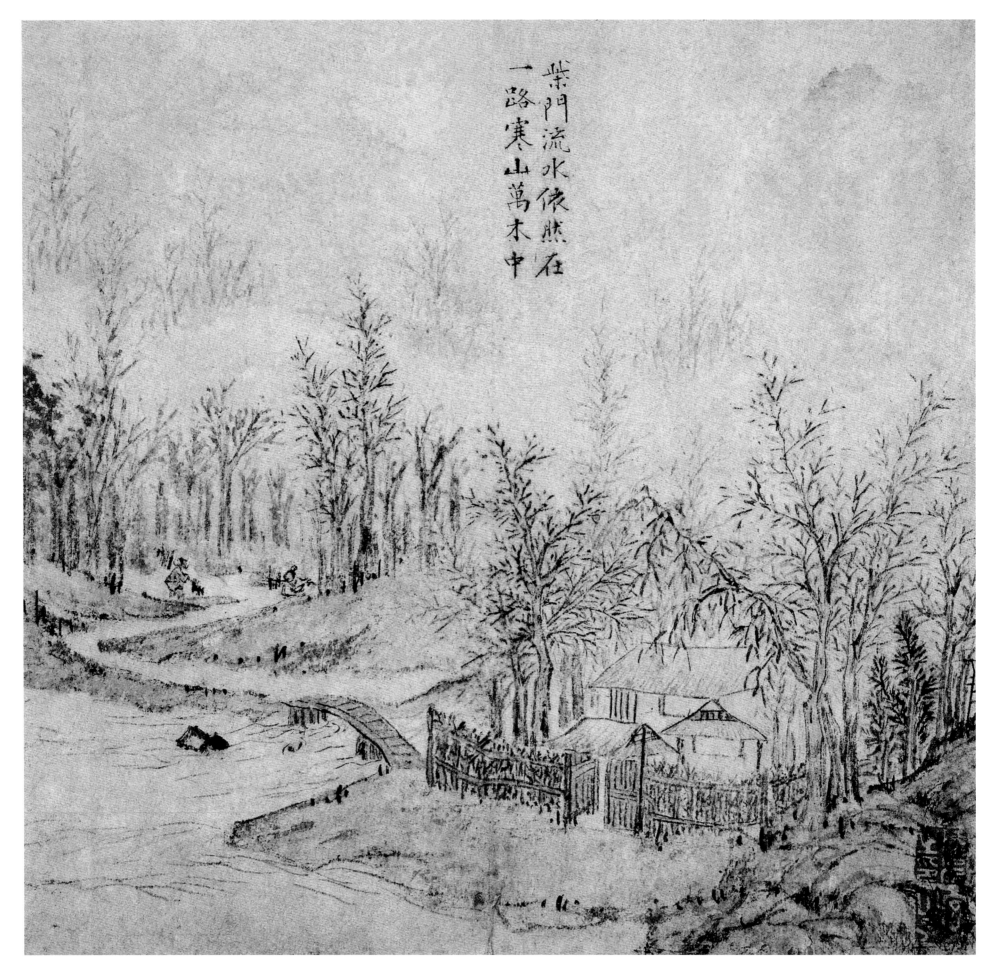

柴門流水依然在
一路寒山萬木中

唐人诗意图册之七　纸本设色　26.1cm×27.3cm　苏州博物馆藏

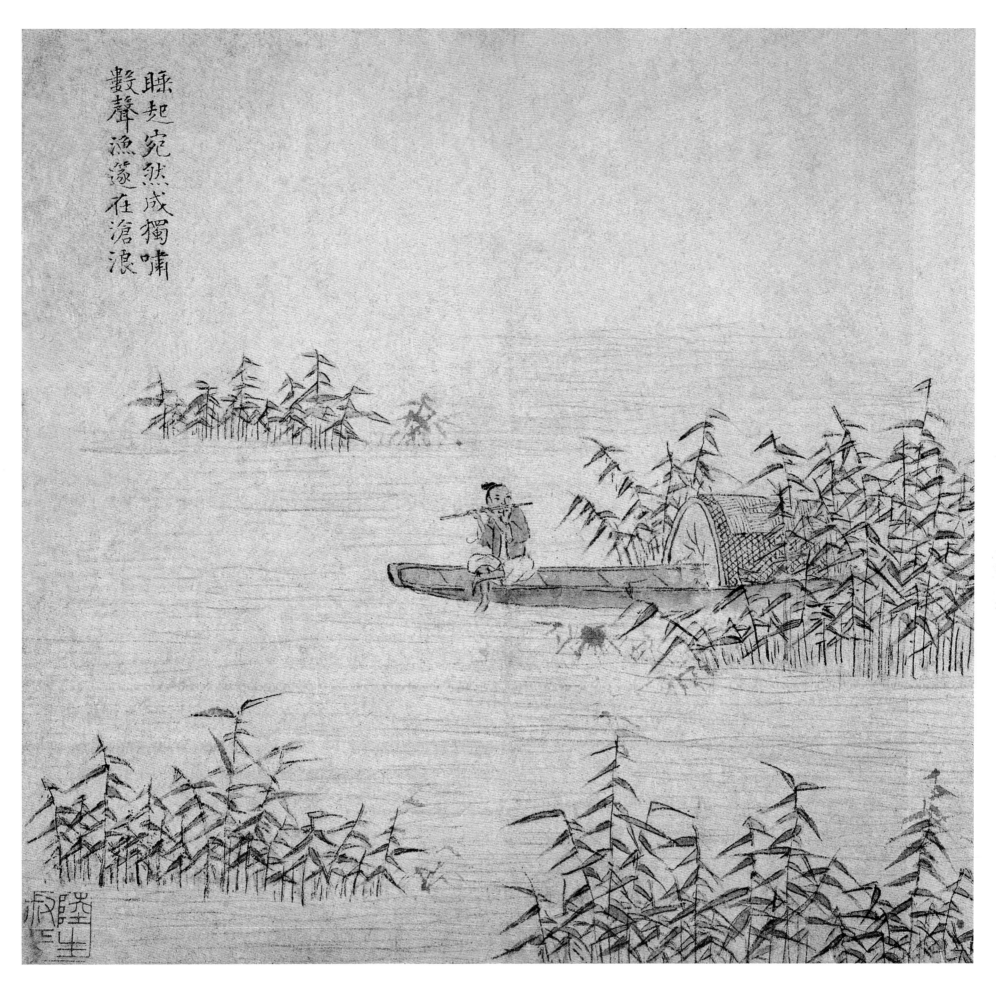

睡起宛然成獨嘯
數聲漁邃在滄浪

唐人诗意图册之八　纸本设色　26.1cm×27.3cm　苏州博物馆藏

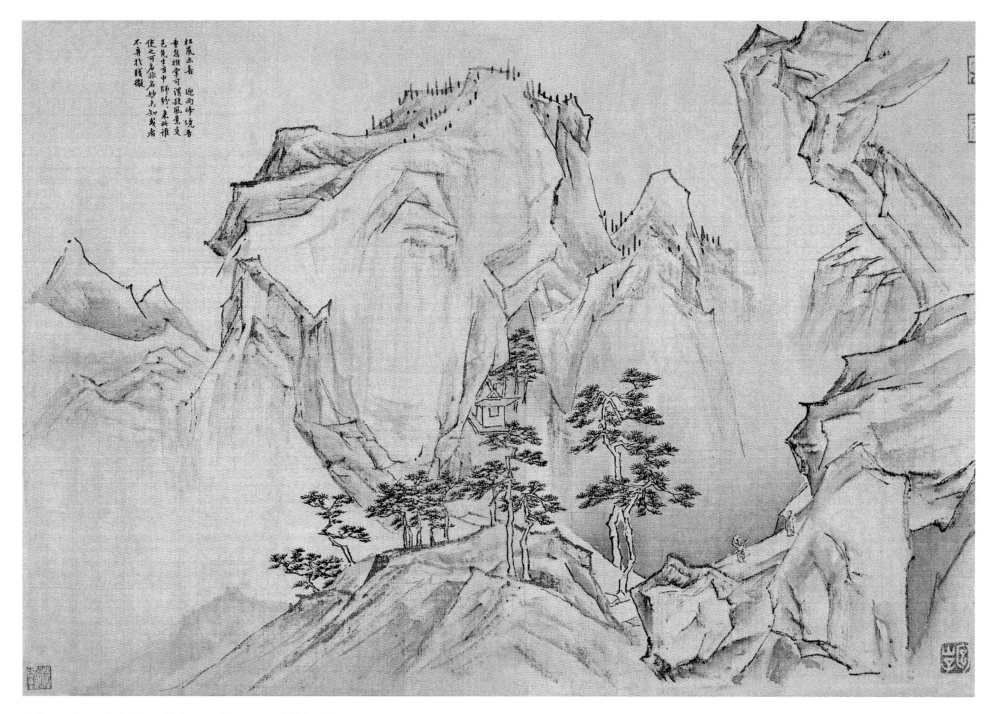

华山图册之一　纸本设色　33.9cm×49.4cm　上海博物馆藏

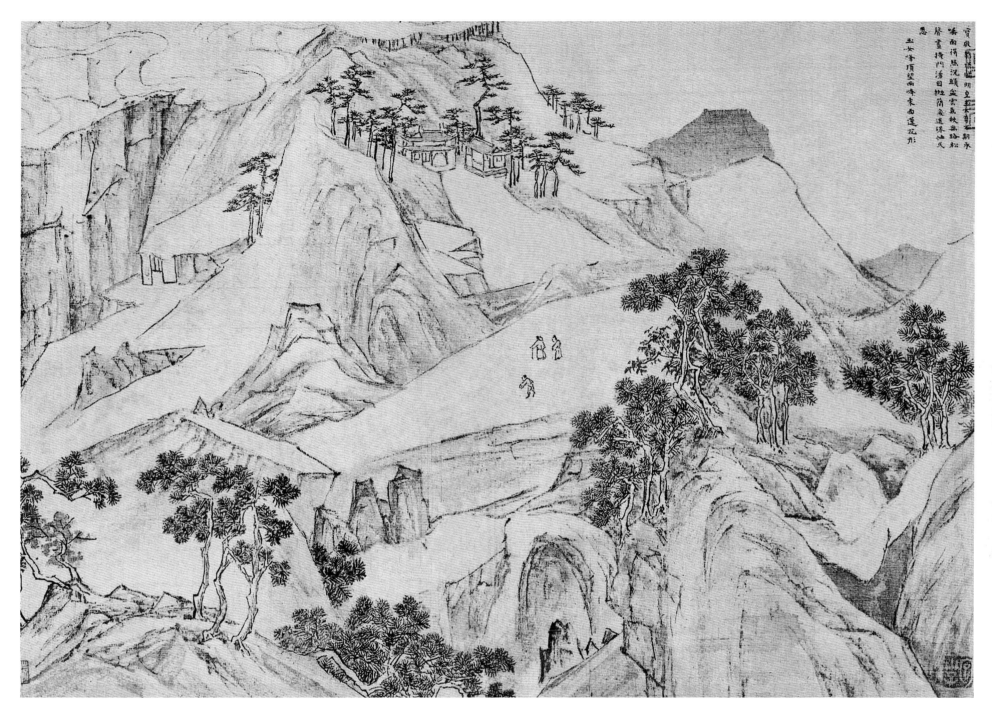

华山图册之二　纸本设色　33.9cm×49.4cm　上海博物馆藏

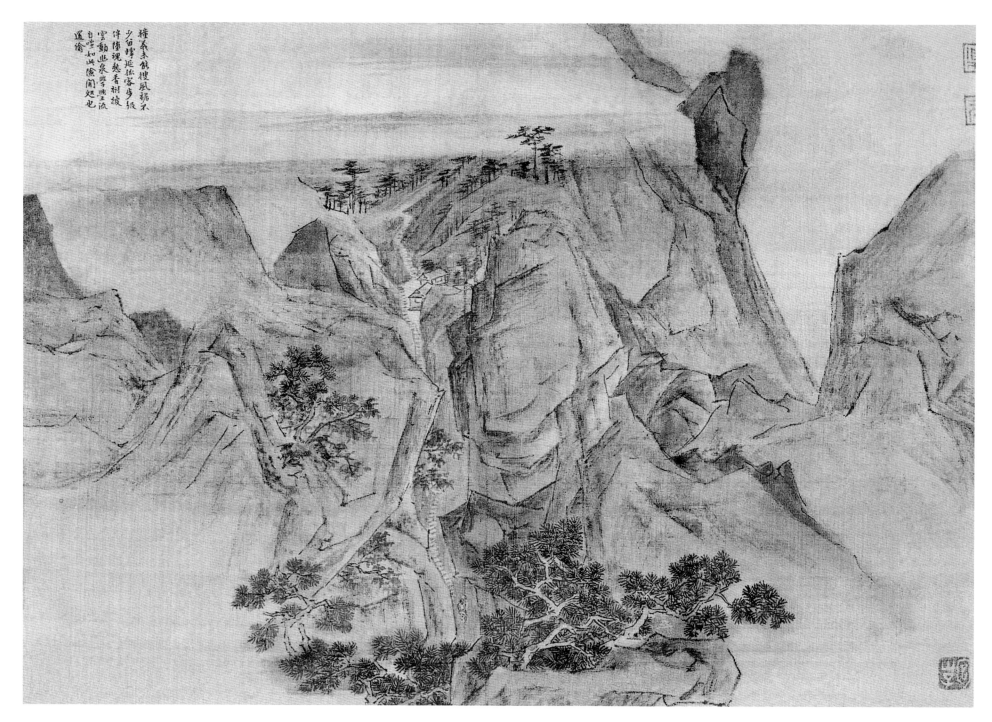

種蓻未能捜搜風㴞未
少百螺延迤客步級
伴陟現麩香樹坡
雲動鸖泉䑊典弖流
自噐如此隂間處也
遯衲

华山图册之三　纸本设色　33.9cm×49.4cm　上海博物馆藏

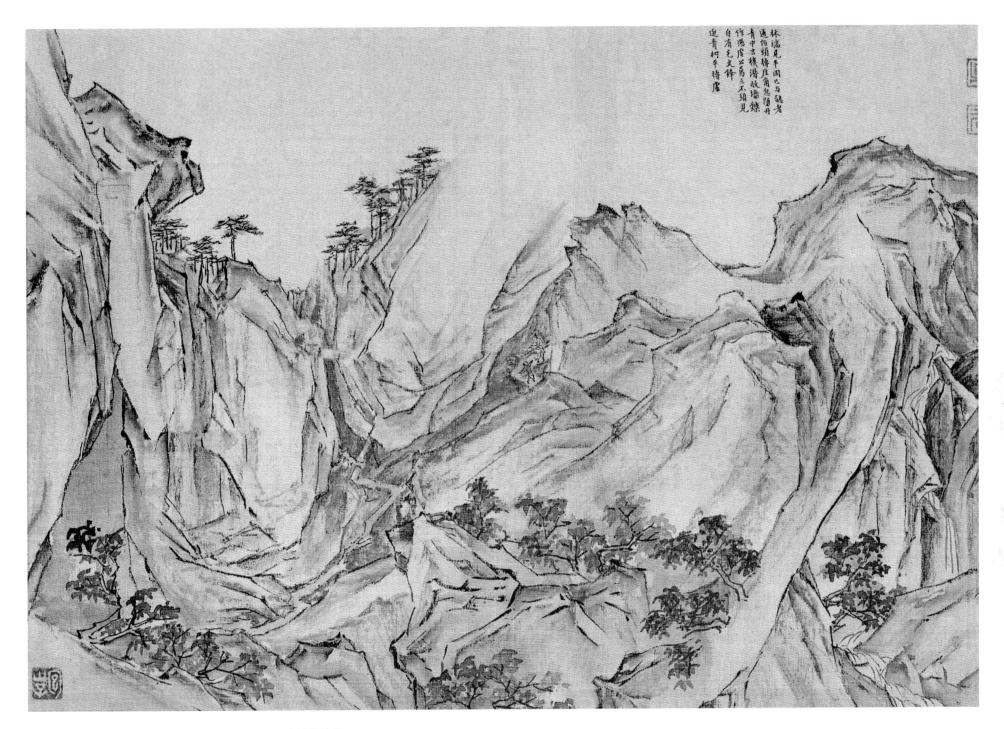

林端见平冈比与砒者
通抱颈横压角处随开
青中忝横潜欧墙棣
作凭崖以为三不堆见
自有毛文锋
迎青柯华琦虚

华山图册之四　纸本设色　33.9cm×49.4cm　上海博物馆藏

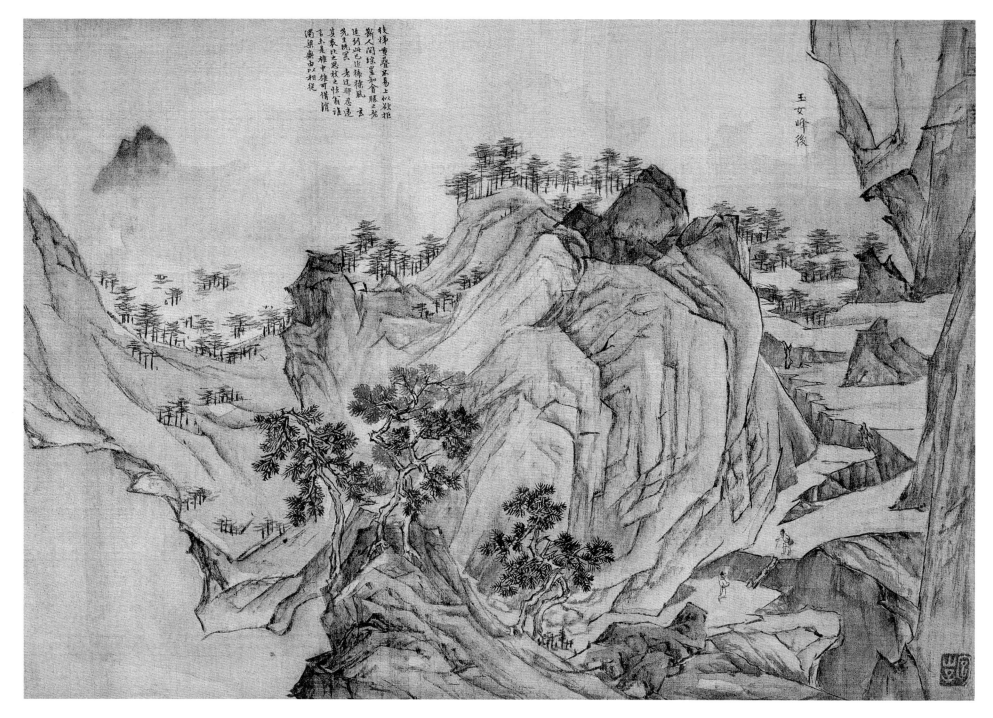

华山图册之五　纸本设色　33.9cm×49.4cm　上海博物馆藏

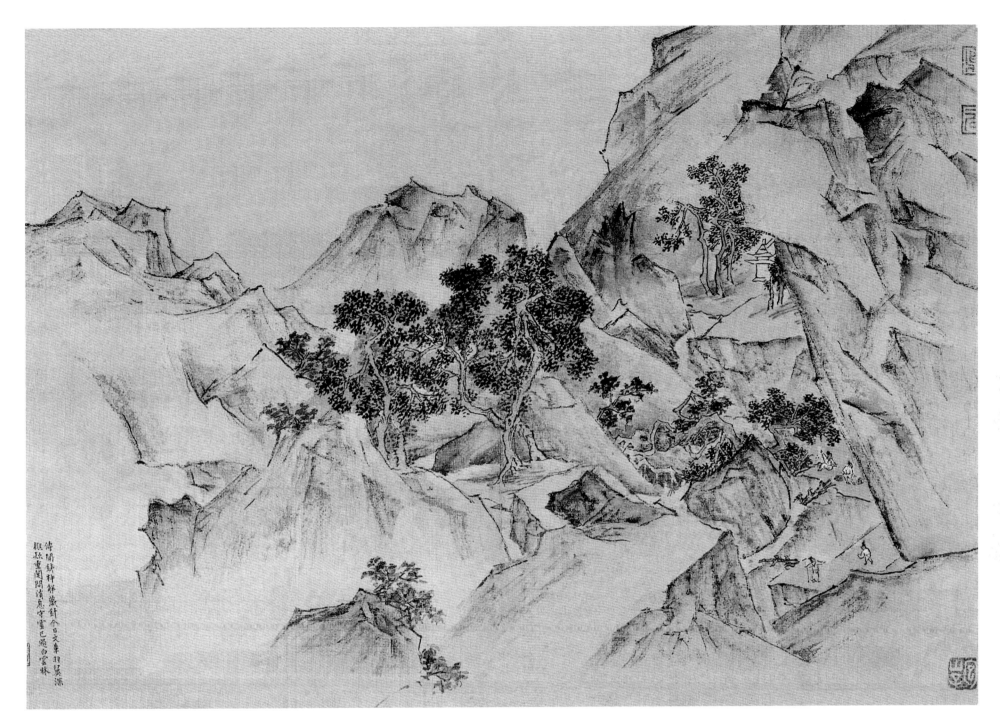

华山图册之六　纸本设色　33.9cm×49.4cm　上海博物馆藏

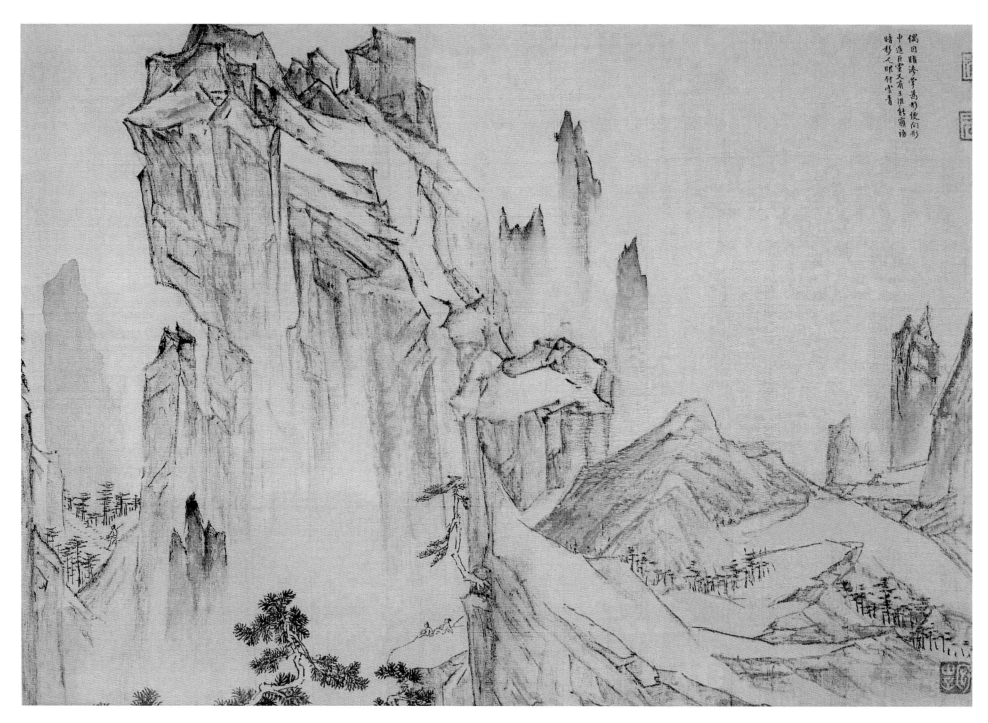

华山图册之七　纸本设色　33.9cm×49.4cm　上海博物馆藏

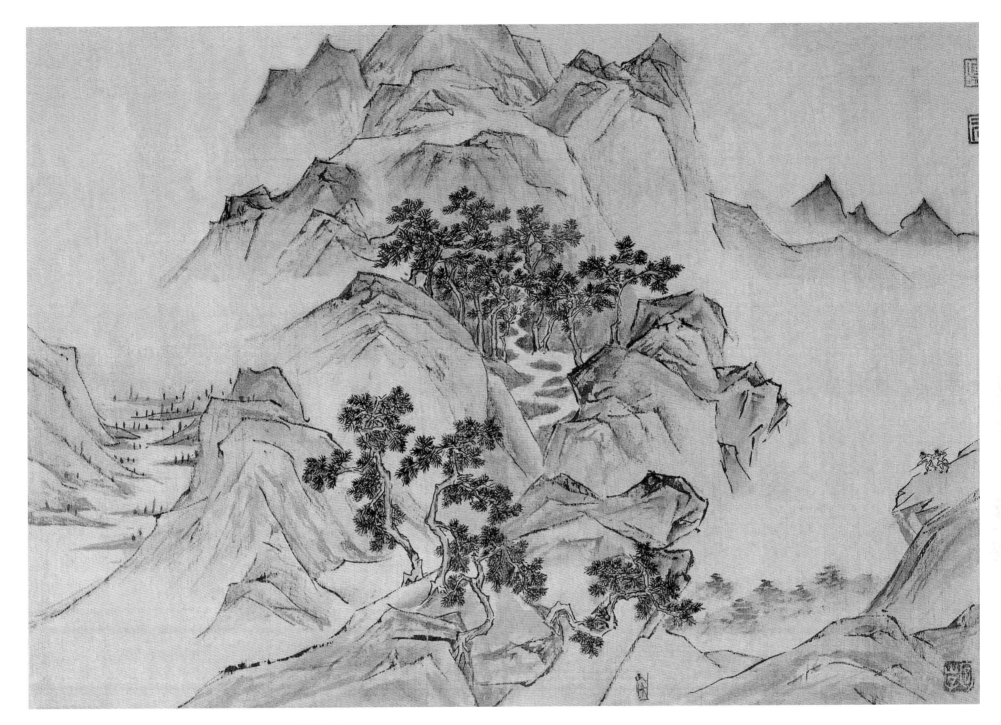

华山图册之八　纸本设色　33.9cm×49.4cm　上海博物馆藏

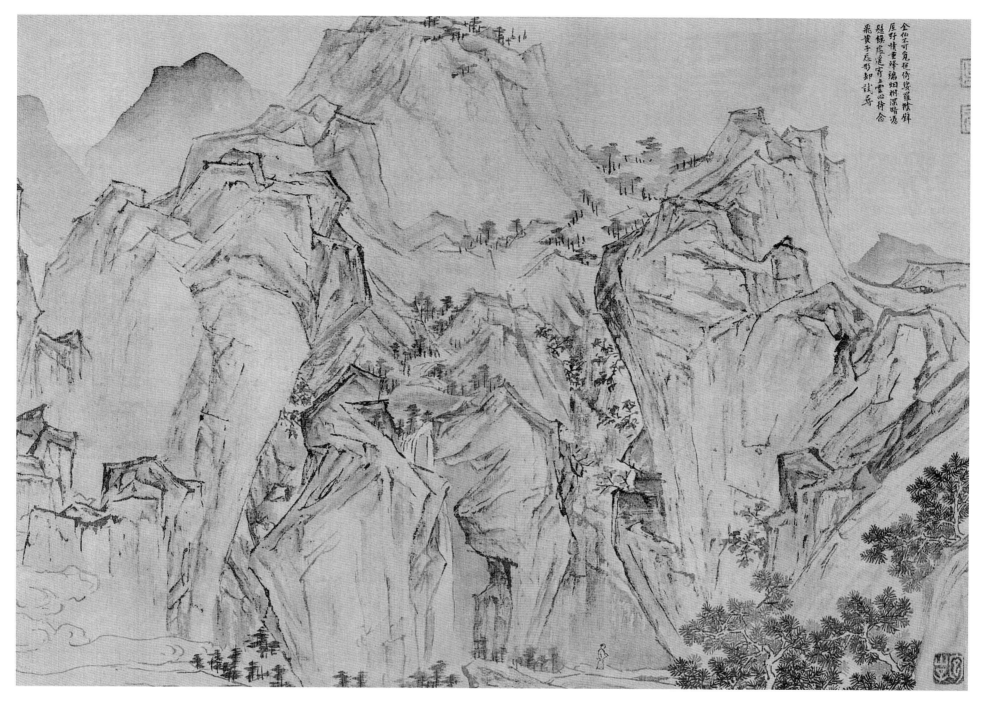

华山图册之九　纸本设色　33.9cm×49.4cm　上海博物馆藏

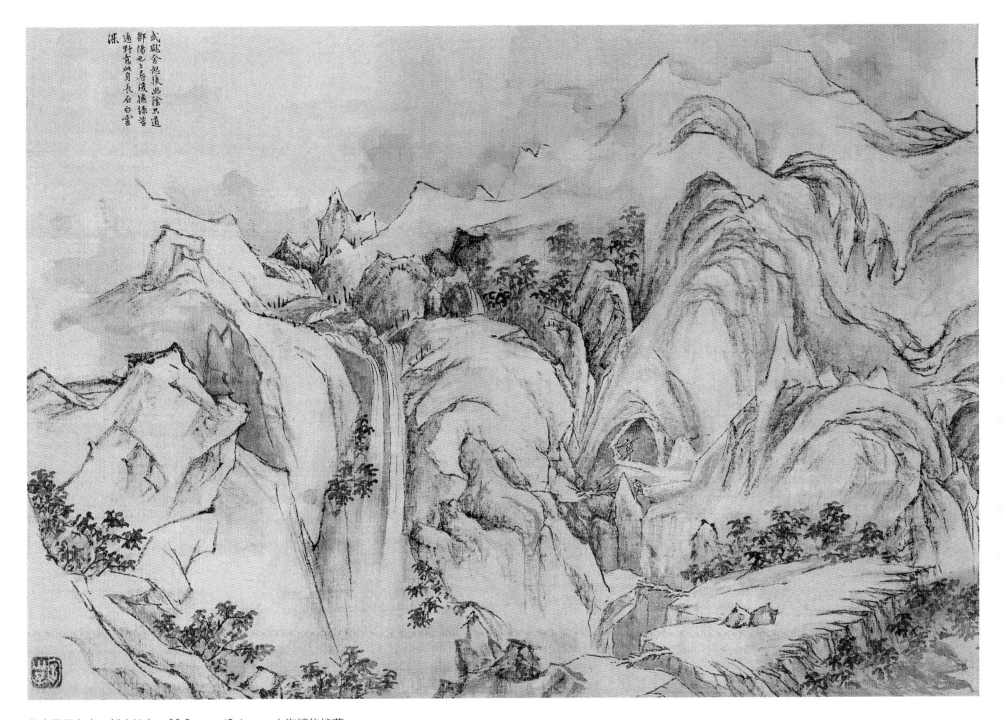

華山圖册之十　紙本設色　33.9cm×49.4cm　上海博物館藏

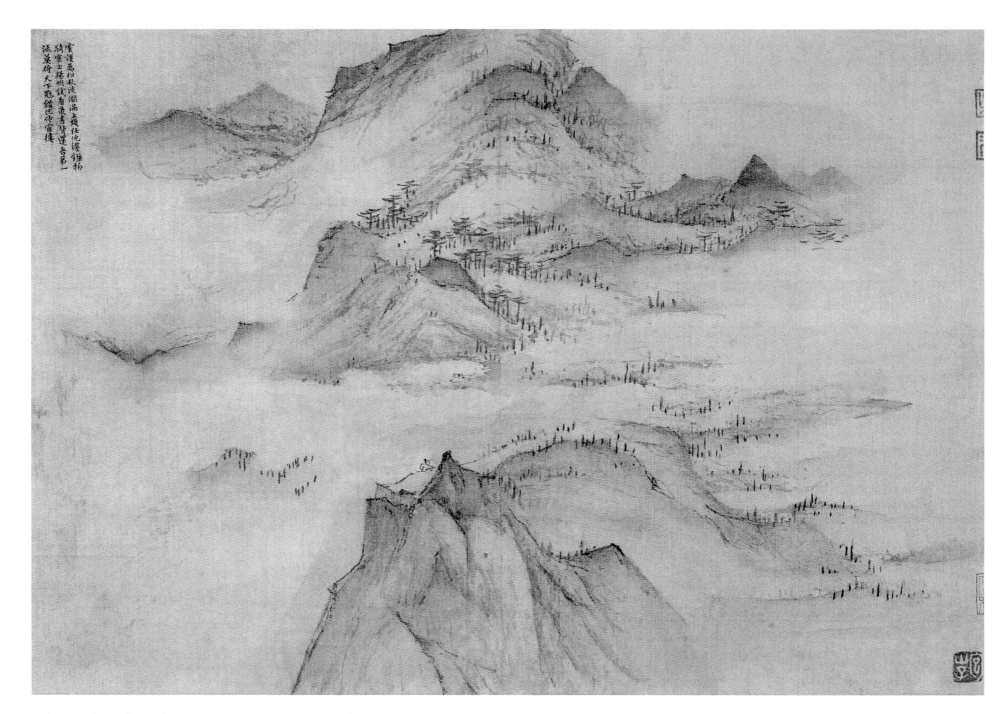

华山图册之十一　纸本设色　33.9cm×49.4cm　上海博物馆藏

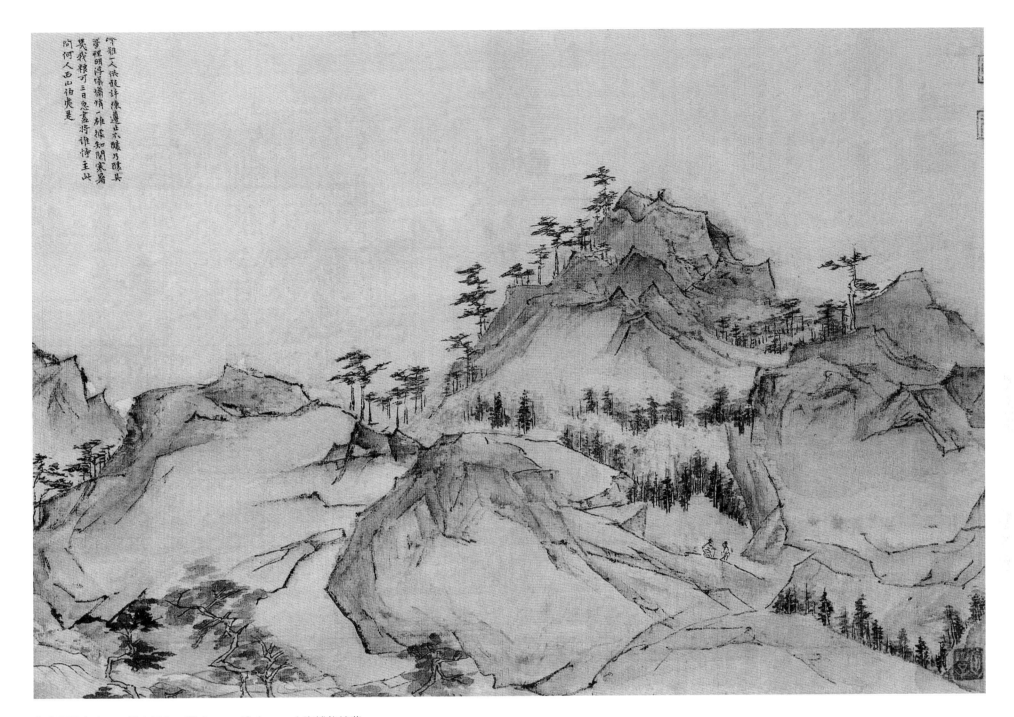

华山图册之十二　纸本设色　33.9cm×49.4cm　上海博物馆藏

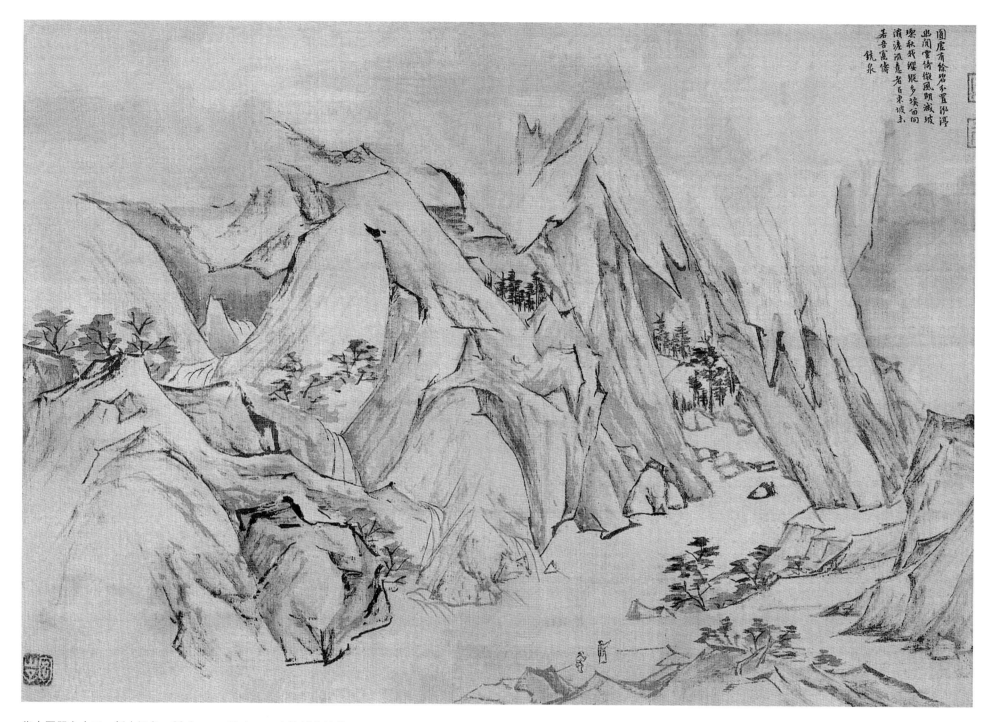

圆扈有余岩多置郭潭
业间堂倚微风明减坡
璪秋我缦昵多埃面间
潇洒满意名百东坡主
若吾寰悄
铣泉

华山图册之十三　纸本设色　33.9cm×49.4cm　上海博物馆藏

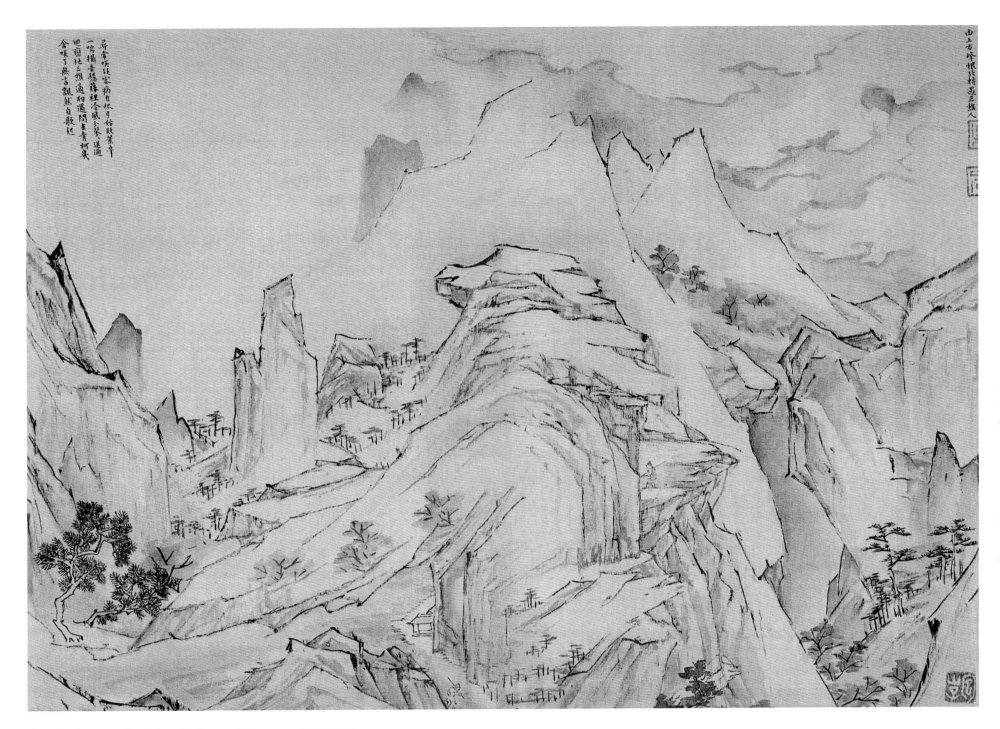

华山图册之十四　纸本设色　33.9cm×49.4cm　上海博物馆藏

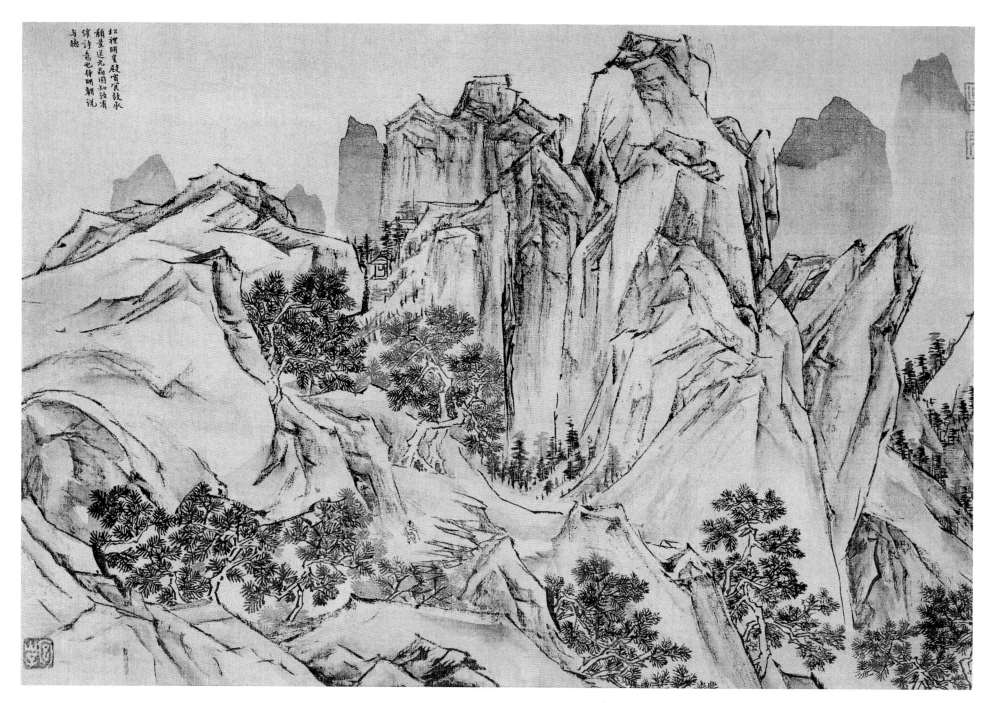

松裡明星殿賓晨戲承
額景送元晶周如汝肩
傳詩意也待明朝說
与聪

华山图册之十五　纸本设色　33.9cm×49.4cm　上海博物馆藏

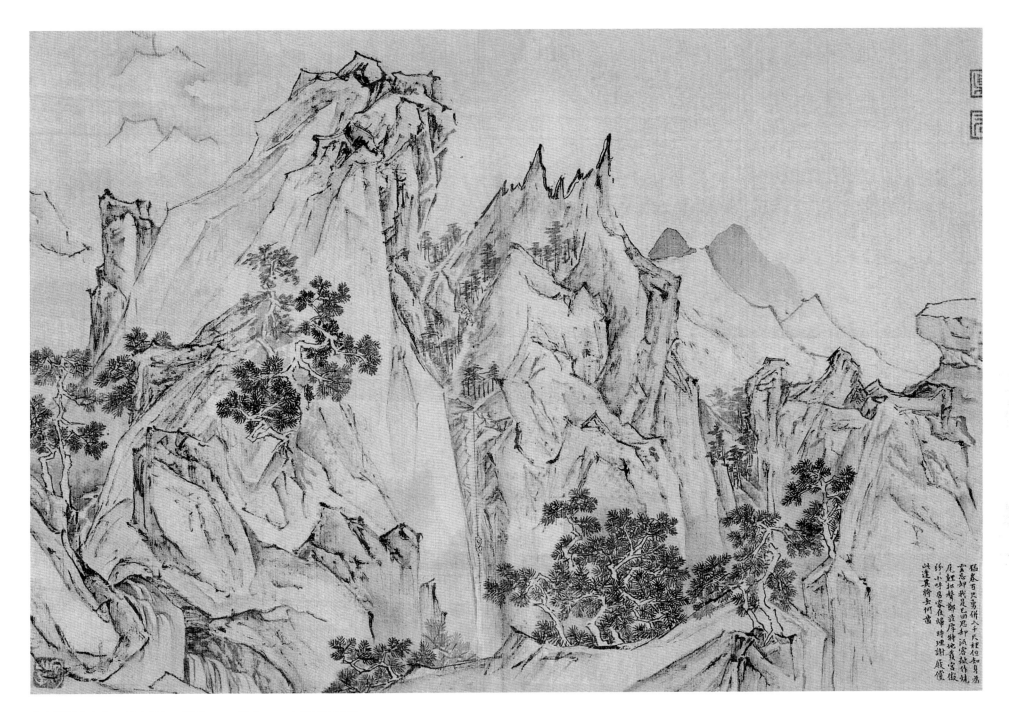

华山图册之十六　纸本设色　33.9cm×49.4cm　上海博物馆藏

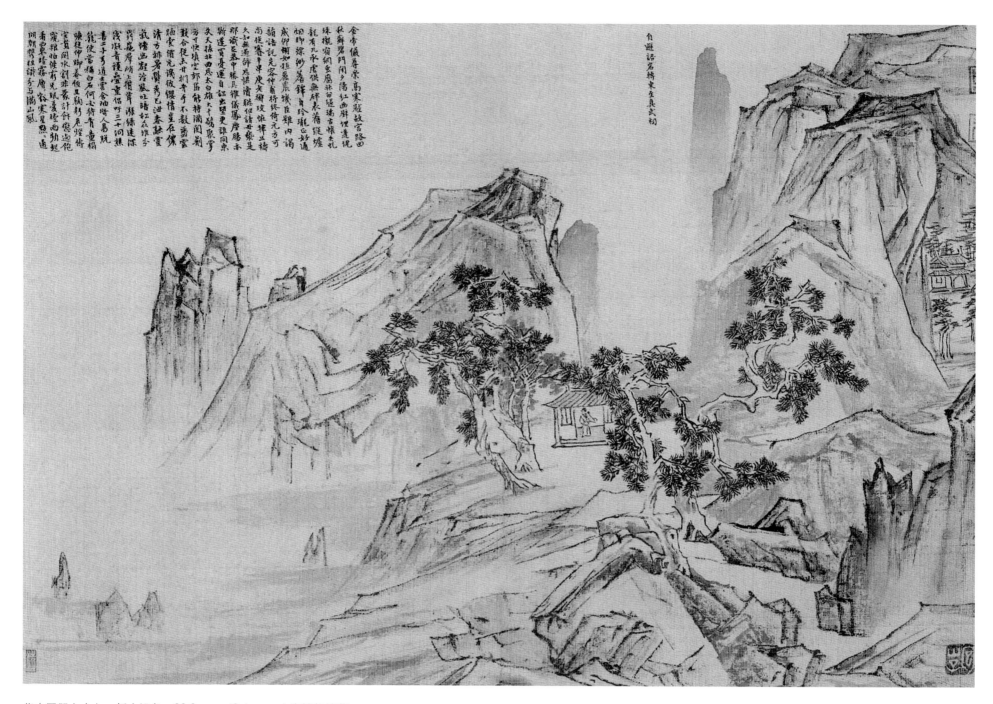

华山图册之十七　纸本设色　33.9cm×49.4cm　上海博物馆藏

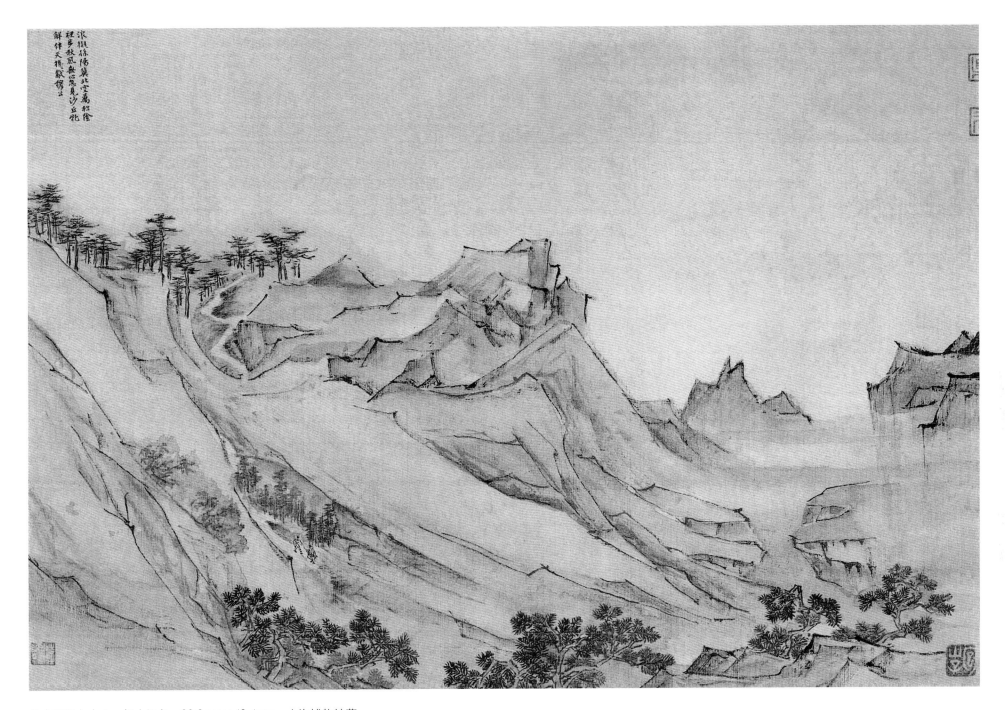

华山图册之十八 纸本设色 33.9cm×49.4cm 上海博物馆藏

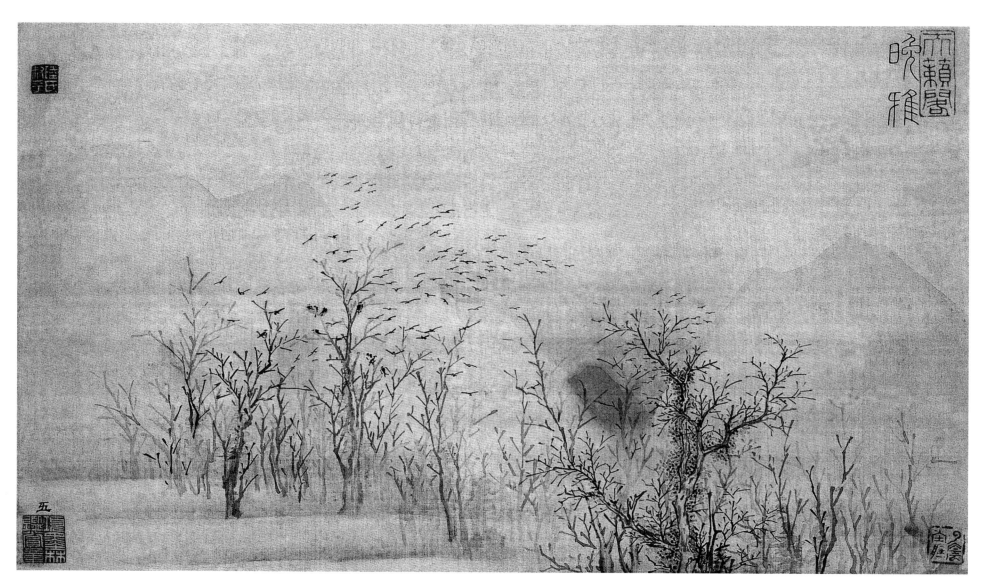

山水人物图册之一　绢本设色　29.3cm×51.4cm　故宫博物院藏

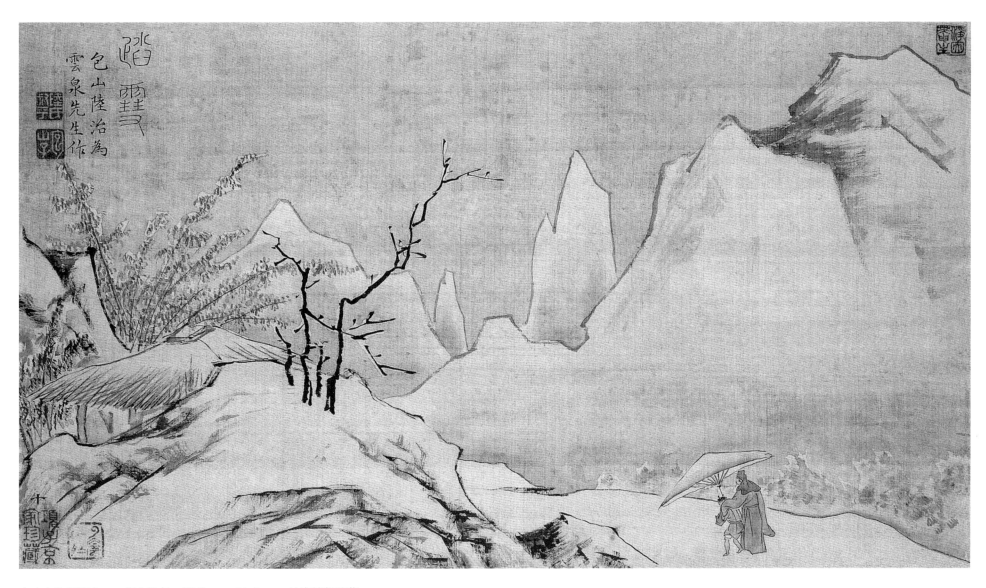

山水人物图册之二　绢本设色　29.3cm×51.4cm　故宫博物院藏

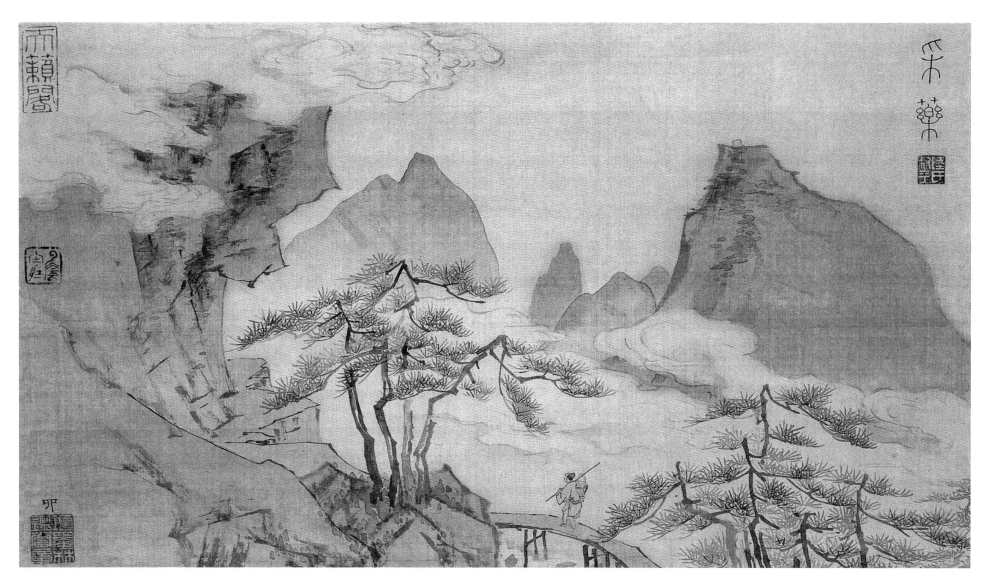

山水人物图册之三　绢本设色　29.3cm×51.4cm　故宫博物院藏

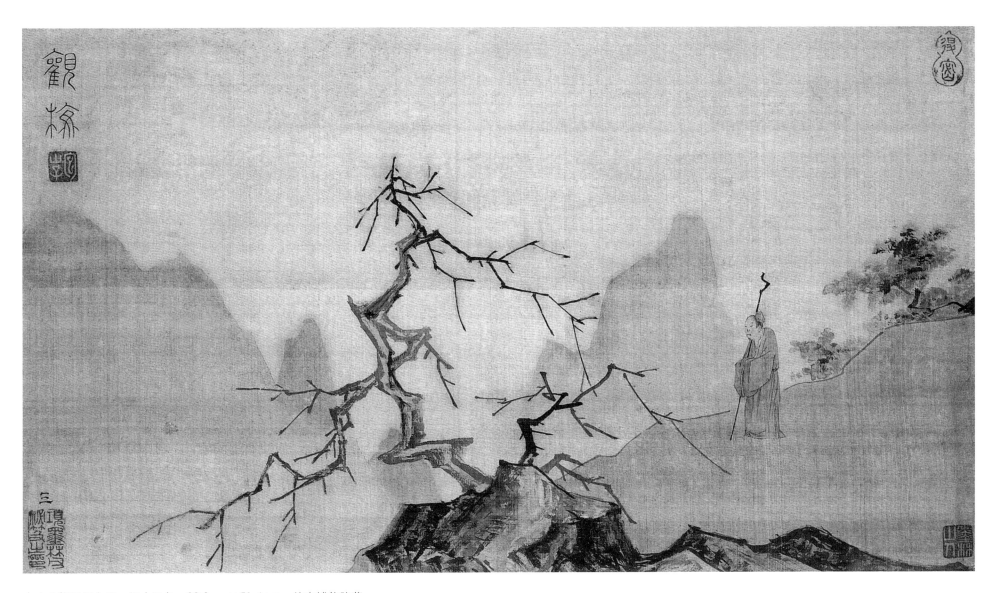

山水人物图册之四　绢本设色　29.3cm×51.4cm　故宫博物院藏

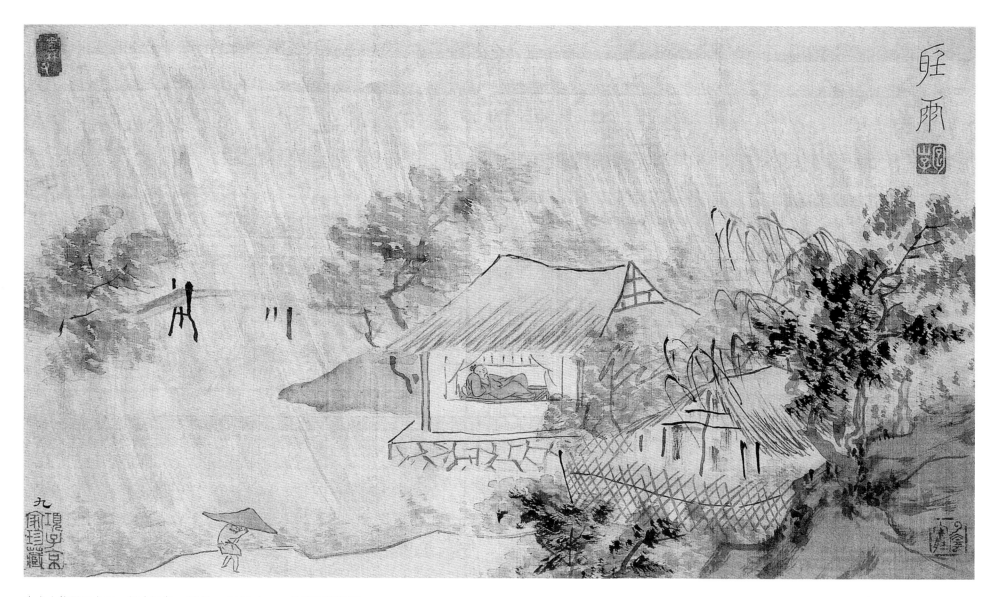

山水人物图册之五　绢本设色　29.3cm×51.4cm　故宫博物院藏

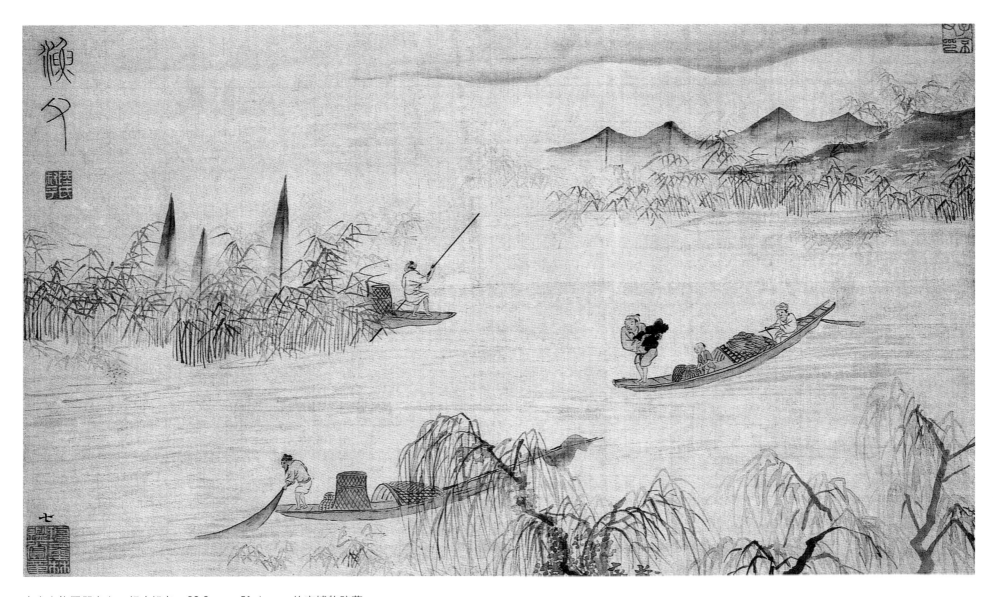

山水人物图册之六　绢本设色　29.3cm×51.4cm　故宫博物院藏

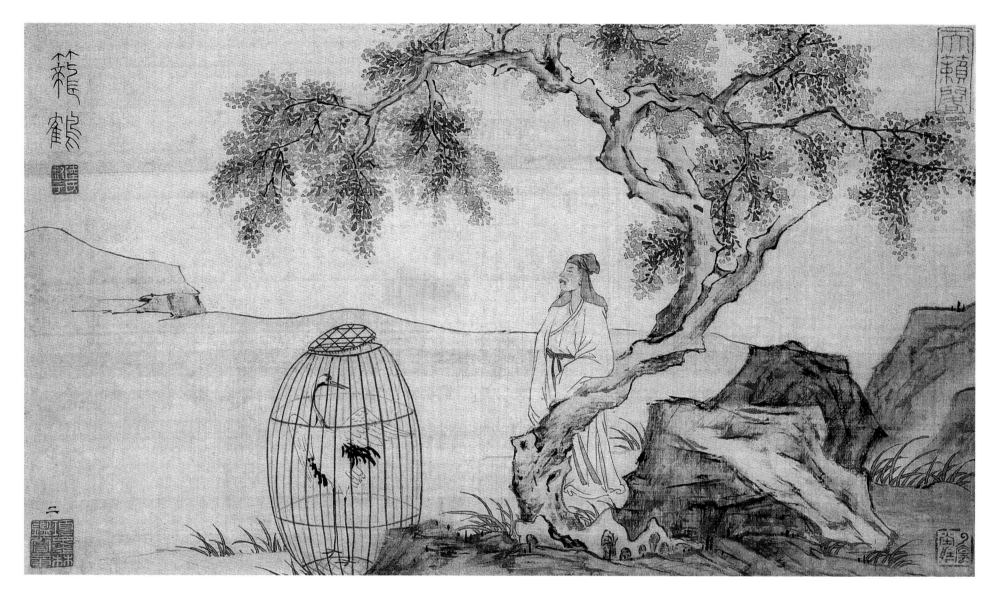

山水人物图册之七　绢本设色　29.3cm×51.4cm　故宫博物院藏

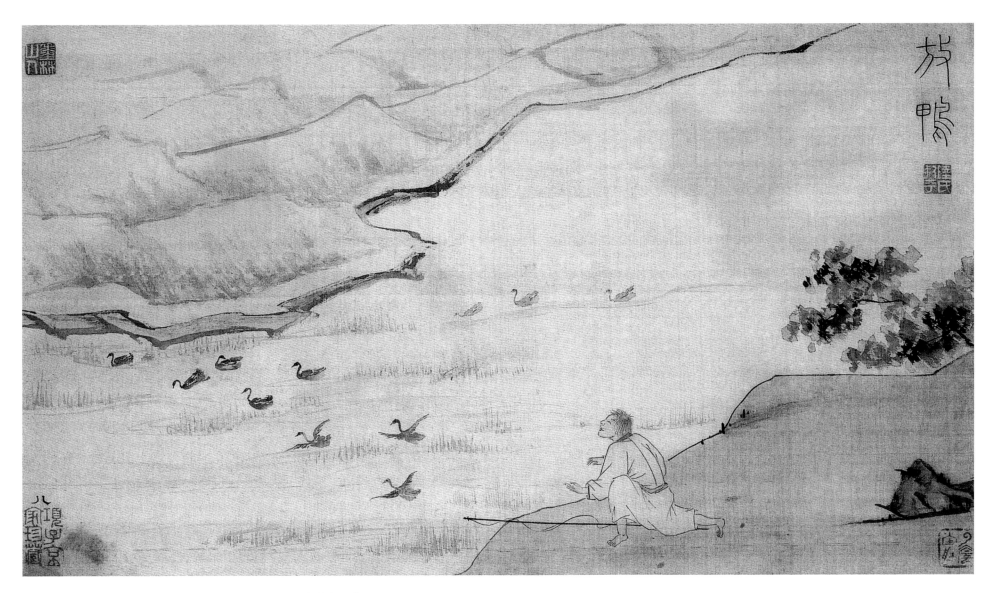

山水人物图册之八　绢本设色　29.3cm×51.4cm　故宫博物院藏

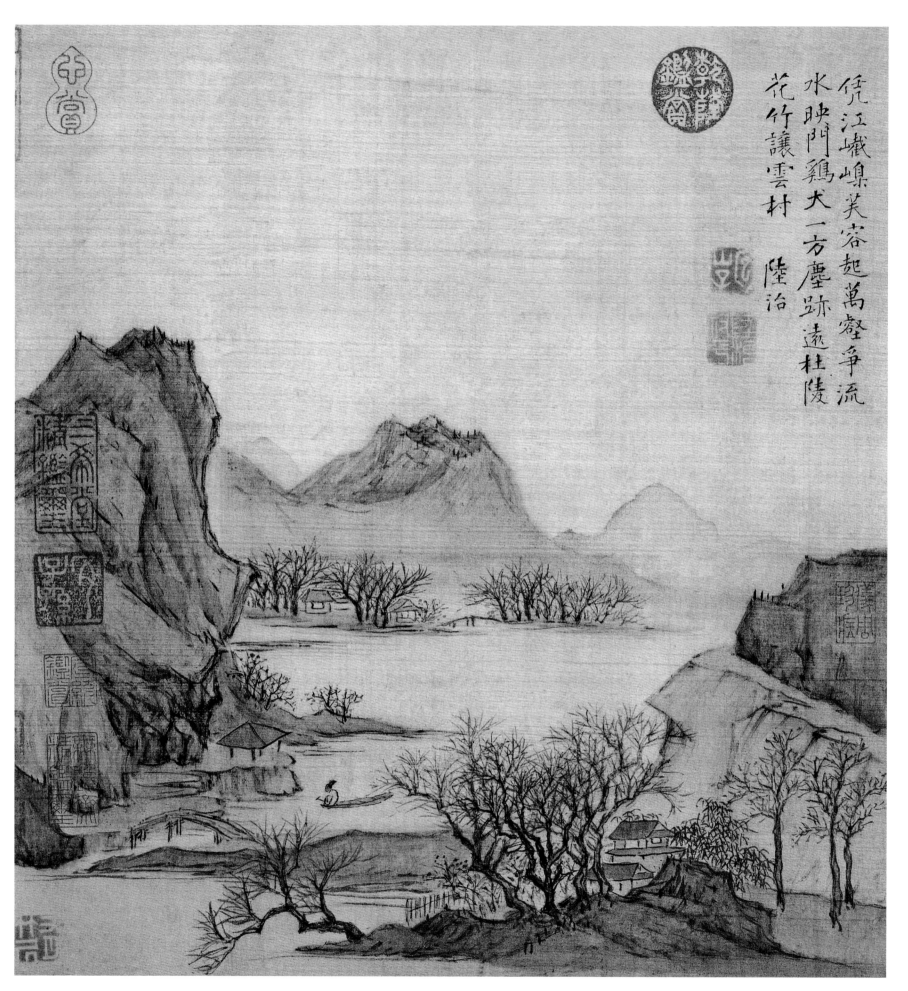

凭江峨嵊芙容起万壑争流
水映门鸡犬一方尘迹远杜陵
花竹让云村 陆治

花溪渔隐图页　绢本设色　31.5cm×29.8cm　故宫博物院藏

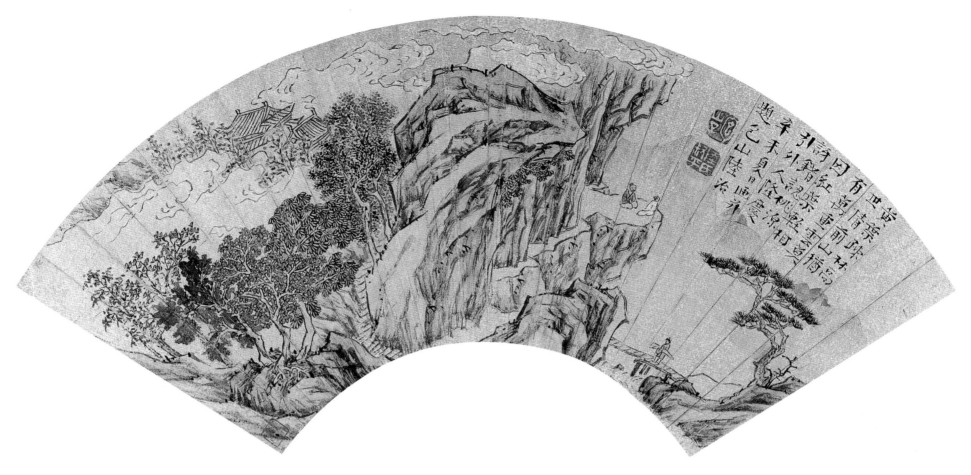

岩崖赏秋扇页　纸本设色　17cm×51.3cm　上海博物馆藏

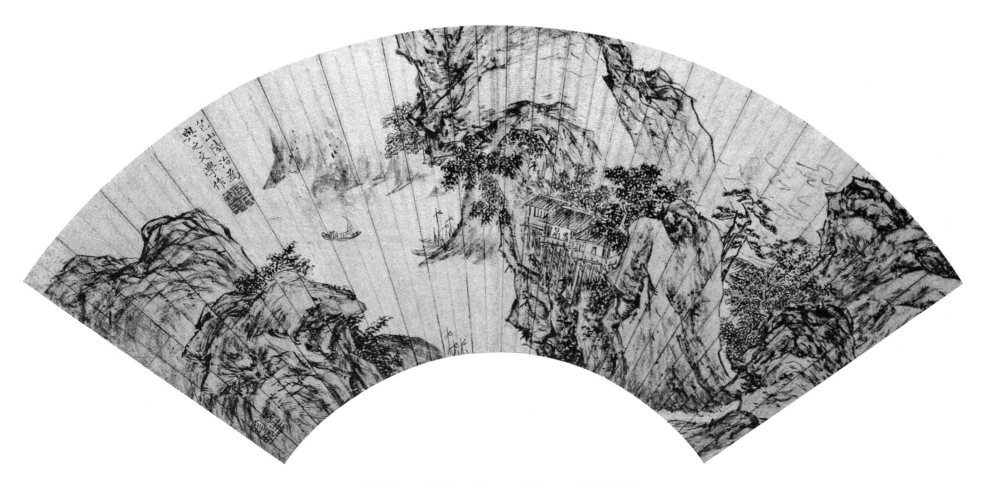

山水图扇页　金笺设色　18.2cm×54.5cm　故宫博物院藏

图书在版编目（CIP）数据

历代名家册页. 陆治 / 历代名家册页丛书编委会编
. -- 杭州：浙江人民美术出版社，2016.6（2016.11重印）
 ISBN 978-7-5340-4840-1

 Ⅰ. ①历… Ⅱ. ①历… Ⅲ. ①中国画－作品集－中国
－明代 Ⅳ. ①J222

 中国版本图书馆CIP数据核字（2016）第063767号

《历代名家册页》丛书编委会

张书彬 杜 昕 杨可涵 张 群
张 桐 张 幸 刘颖佳 徐凯凯
张嘉欣 袁 媛 杨海平

责任编辑：杨海平
装帧设计：龚旭萍
责任校对：黄 静
责任印制：陈柏荣

统 筹：郑涛涛 王诗婕 应宇恒
 侯 佳 李杨盼

历代名家册页 陆 治

出版发行 浙江人民美术出版社
 （杭州市体育场路347号 http://mss.zjcb.com）
经 销 全国各地新华书店
制版印刷 浙江海虹彩色印务有限公司
版 次 2016年6月第1版·第1次印刷
 2016年11月第1版·第2次印刷
开 本 889mm×1194mm 1/12
印 张 3.333
印 数 2,001-4,000
书 号 ISBN 978-7-5340-4840-1
定 价 32.00元

如有印装质量问题，影响阅读，请与承印厂联系调换。